www.ingramcontent.com/pod-product-compliance
Lightning Source LLC
Chambersburg PA
CBHW070230180526
45158CB00001BA/334

عبد الكريم كاظم

كعائدٍ إلى أزقة البلاد

شعر
اسم الكتاب : كعائد إلى أزقة البلاد
اسم المؤلف : عبد الكريم كاظم
تصميم الغلاف وختم الكتاب :

Nasir

الطبعة الأولى: 2014
الناشر : دار مخطوطات

Makhtootat press and publishing house
Mauvelaan 67
2282 SW Rijswijk
The Netherlands
E-mail: makhtootat1@gmail.com

All rights reserved. No parts of this publication may be reproduced, stored in a retrieval system, or transmitted in any form or by any means,electronic,mechanical,photocopying,recording or other wise, without the prior permission, in writing, of the publisher.

(ختم هذا الكتاب)

قصيدة

كنت أجلس على ضفاف المعنى

لأسلي حواسي

لاختبرها وهي تسعى إلى أن ترمم تلك القصيدة

التي لا تكترث بمصير شاعرها.

عبثاً تؤجل موتــك

إذ أتطلع حولي، أنظر، وأتأمل
أمعن النظر في نفسي، أتلمسها
ثم أتساءل: كيف حدث ذلك كله؟

نيقولاس غيين

(1)

ذات هجوم همجي، نظرَ عزرائيل إليّ محاولاً أن يأخذني معه

وقال: سنمضي من هذه النار إلى تلك الجنة

فأمسك بيدي، لكنّي أفلتُ يده وأنصرفتُ

آنئذ أخذني آرثر رامبو من يدي

قادني بهدوء وأدخلني نار الله

ثم صرخ بي، فيمَ أفادك أن تحتمي بالشعر

وما ذنبي إن كانت قصائدك ملأى بالمعصية

فقلت له: لكنك حين تكون شاعراً، أيعتبر ذلك مثلباً؟

تململ قليلاً ثم همس لي، لست بحاجة إلى الركام

قُبيل مجئ البرابرة

كان النهارُ نهاراً

الشمس تشرق في ميعادها وتغيب

كنا نمارس طقوس الفرح والحزن، الشجار والنميمة

هل أحسست ببكارة الصبح؟

أشممت نضارة الورد؟

الشوارع حليفة مع الأرصفة، الشجر مع الريح

والذي لاندركه اليوم سيفاجئنا به المستقبل

لم أخدع يوماً

كنت أتفرس الأشياء

لم أؤمن بالغيب

رائحة الشاي تتسلل إلى غرفتي

كنتُ أستعيض بها عن منبه الوقت

لا لشيء، ذاك لأن أمي أجمل ساعة في العالم

إضافة إلى إنها ماهرة في: إعداد الشاي، البكاء وإيقاظي من النوم

أما أبي فلا يضيره شيء

يواجه المتاعب بالصمت

كان صمته بليغاً، وقد علمني إياه قبل الأبجدية

تحترق من حولي الأشياء فيتآكلني الحيف

ليس هناك من نديم، حتى أعترضني الشعر مصادفة

قادني بهدوء ووقار إلى الخمرة

وبدوره أضفى عليّ سحابة من القلق حتى اللحظة

عشبة جلجامش هي البداية

وأساطير السياب لا تمنحك فرصة لعبور شط العرب إلا بثمن

كان الثمن باهضاً

أرتضيت بالغنيمة وأحسست بمرارة الخيبات

لقد ذهب البرابرة ومازال الحلم مذبوحاً

كنت كالطير متخبطاً بأجنحة عارية

كيف أكسو روحي العارية؟

طواسين الحلاج تعترضني أيضاً

هي نوع من التضرع في حضرة الشعر كي يزدهرُ الارتباك

على عتبة دارنا ينام الصيف

ما شأني بالصيف، لم أعد أتذكر منه سوى سطح الدار مرشوشاً

كانت وسائدنا من الظل فأختفى الظل في حوض الطفولة

المرأة التي جعلتني أشيد قصراً من الكلمات أصابتني بداء الرومانتيكية

أذهب في الدهشة، لكنّي

ثم جاء (ت س أليوت) فأحالني يباباً

ذات ليلة نؤاسية طرق السكر بابه عليّ

أحترقت قدماي، أصابني دوار في الرأس

ياه ... أنه سيد الندامى يكتب عن دوران المراوح

علمني كيف أفرق بين منائر كربلاء وقمة إفرست

أودعني بمقاهي شارع الرشيد واستأمن أوراقه لديّ فأورقت شاعراً ضالاً. من مقعد المقهى البرازيلي إلى الصالحية فأسطنبول مروراً بالدول التي أسقطتها البيروسترويكا وإنتهاء لساحة الفنانين بفلورنسا

في مدينة (دانتي إليغيري) تعلمت تشذيب سذاجتي وأحلامي

خيالي الذي يهلوسني، يضربُ الشعر بيديه ويرميني من على ظهره

ذاك لأنني لا أجيد الصهيل

بعد أن تدثرت بأقمطة النسيان

أختلطت الرؤى فعدت الى المقهى

لم أجد الأشياء كما عهدتها

أصبت بداء الهلوسة وأعياني الجدل البيزنطي

أول شئ سرقني كان رامبو وزمن القتلة

فأدمنت القراءة والعزلة

خلسة اقتحمتني الحرب فألبستني لونها الكاكي

من رحم الحرب لا يخرج سوى الموت

البصرة أول المطاف

ثم عدت الى بغداد برئة معطوبة وعكاز

نويت الهرب، فأصبحت ضيفاً في سجن (كميت) المركزي

هل يعلم (الكميت) أنهم سيبنون سجناً بين أشعاره؟ (ما أبهى الحياة)

خرجتُ ثانية لتتلقفني الشوارع فغدوت أكثر هدوءاً وإحباطاً من ذي قبل

محترفاً التأمل، تأمل الخراب الذي حط على ضفاف دجلة بينما الآخرون أحالوا أصوات المدافع الى هلاهل

إنزويت بعيداً، مقهى شط العرب للفراعنة

الأرصفة والمقاعد تتكلم الفرعونية الحديثة

لم أكن على وئام مع (أولاد حارة) نجيب محفوظ

كانت (أوراق الغرفة 8) لأمل دنقل قريبة الى روحي

حالة الحدس قادتني الى معرفة البرابرة قبيل قدومهم

فأدركت ان وجه الأمل أسود وأصبح حبل الرجاء بالياً

بدأ البرابرة يسرفون في القتل

يا كافافي، كيف كانوا فيما مضى (نوعاً من الحل)؟

حين واجهت نفسي بالسؤال: هل تجدي القصيدة؟ حتى أشتعل الرأس شعراً

هل بأستطاعتها التغلب على المحن؟

المحنة نائمة والبرابرة لا يأبهون

جاءني (نبيل ياسين) بأخوته باكياً على مسلة أحزاننا فحرضني بكاؤه وأحلامه الشاقة وجلسنا معاً على دروب (حسين عبد اللطيف) نترقب المارة ونهجي ملوكاً لا

ينتهون بعد أن عثر (فوزي كريم) بطائره لوح بيديه

هل كانت تلويحته استسلاماً أو احتجاجاً على مخافر الحدود؟

أكلما عدت من شارع ابي نؤاس لساحة التحرير يباغتني غناء رجل حزين مقرفص تحت نصب الحرية يردد: جواد سليم، ياجواد أن الليل هنا فاحم الســــــواد، فتطير الحمامات فزعة من جدارية (فائق حسن)

ويردد سعدي يوسف مع نفسه (قد نبتني بيتاً ونسجن فيه)

يخرج أبو محسد من قبره صارخاً (أرى العراق طويل الليل)

لقد أسقطتنا حداثة القمع في الفخ وأصبحت اللغة برزخاً في ذلك الحي الذي يغمره التراب وصوت الرجل القمئ، نكتفي بالتحديق من نافذة الغرفة المعتمة، محاولة يائسة للتعرف عليك أيها المستبد بطفولتنا

لم يبق من نديم غير: شاعر يحتمي بشجرته الشرقية على مقربة من نهر الراين يرمي بأحجار المنفى بعيداً وآخر يمرح بغربته الشرقية محتفياً بتعتعاته الخمرية

يبدو أن مخاض السيد (غائب طعمة فرمان) بدأ من مقبرة توويه كوروفا الروسية. كيف أقنعت نفسي أن غائباً قد غاب؟

يسألني شاعر مربدي ذات مساء ببغداد: ماذا تعني جزيرة أم الخنازير؟

فضحكت من البلاغة وأركان التشبيه وآه من أركان التشبيه

هل صحيح أن حياة السياب تدخل في القصيدة؟

أحالني السؤال الى قصيدة حفار القبور ومنذ ذلك الوقت أدركت تماماً

لماذا أورثني أبي قبراً في وادي السلام؟

يا جليل بن حيدر: لماذا أسمي صفير المقابر في الليل أنيناً خاصاً؟

هل ستسعفنا قصائد الضد من غاز الخردل؟

لِمَ حين لا نخلد الى النوم يحدثوننا عن الطنطل بدلاً من ليلى والذئب

آه من ليلى العراقية

بعد أربعين عاماً عرفت أن الطنطل لم يكن وهماً وليلى لم تكن مريضة

هل بكى أدونيس حين كتب: (يكاد الحجر في بغداد أن يتفطر خجلاً

وليس مستبعد ان تكون لدجلة لحية وعكاز وان يكون الفرات مرتجفاً هلعاً)

لو قرأ (والت وايتمان) هذه الكلمات لأحرق (أوراق العشب) أو أعاد صياغتها من جديد

يبدو ان الأخضر بن يوسف مشغول هذه الأيام ببيرية (حسن السريع) ورقصة الفلاشا، ويتسأل: (هل ستظلون كثيراً ونظل نمد لكم أيدينا؟)

في صباح بارد تيبست أصابع (قاسم حول) وهو يعزف على الجرح سمفونية لألوان الزهور ببغداد بينما (جعفر حسن) يحاور (فكتور جارا) تاركاً لكوكب حمزة جسراً غريباً أسمه (المسيّب)

لقد ترك (محمد سعيد الصكار) برتقال ديالى في سورة الماء والتين والزيتون وهذا البلد الحنون

سأعلن لا متباهياً بل سعياً وراء التذكر

لا شجر يضاهي النخيل، لا ماء كماء الفرات

لا شتيمة توازي شتائم النواب، لا خراب بحجم خراب بصرياثا

لا ملك بقامة حمورابي، لا خل مثل أنكيدو ولا خيانة كخيانة دزدمونة

في السنة القادمة سيستبدل ابي عقاله بقبعة من تكساس حتى يكون جديراً بأمي، سأقول له بلهجة مسرحية: يا أبتاه أنت تستحق أكثر من ذلك ولن يصيبك القنوط بعد الآن

بم تفكر عيون خالد المعالي بنا أم ببادية السماوة؟

لمن سنعلن اوجاعنا؟

لقد نسينا وصية المهاتما غاندي طافية على بحيرة ساوة كما أضعنا ألفة الشوارع حين مر بها (هاشم شفيق)

لقد أكتفى بالغزل العربي وراح بأزميلـه ينعم خاصرة مدينته المتورمة

يا محنة كوني برداً وسلاماً على طفولة بغداد

سنحمل قصائدنا مع (عبد الكريم كاصد) ونتوغل في المنفى

وندعـه ينقر ابواب طفولتنا محاولة، منه، لأستعادة طفولة الشعر ورطوبة البصرة، وسأبقى مكتفياً بالنظر الى صدر الراقصة (حمزية) بينما بغداد تفور على صدرها النابض تاركاً (زاهر الجيزاني) لالتباسات قصده وصرخته المدوية (انكسري يا عربة الغزاة) أو أمنيته التي لا تتحقق، ليتني هرقــل

هل سيكرر (خزعل الماجدي) يقظة دلمون جديدة أو يكتفي بأسفاره مع سومر؟ هل ستجد لجنة (أنموفيك) ضالتها في قصيدة فيزياء مضادة أو تعتبرها من قصائد الدمار الشامل وخارج ما سماه (القصيدة المتعددة) polypoetic poem

سيرد عليهم: (أحاول دائماً ان أجمع الورد الذي تخلفه العاصفة)

عاصفة للشعراء/عاصفة للصحراء بطبعة منقحة جديدة تقودان مركب رامبو السكران على ضفاف دجلة وهما يغنيان:(مركب هوانا من البصرة جانا شايل حبيب الروح)

وحدهُ، النواب، يطوف بالمكان

ماداً يديه إلى بغداد

ثم جفت قصيدة يوسف الصائغ فقد كان مرتبكاً بأصابعه وهي تكتب

(من أين تأتي القصيدة والوزن مختلف والزمان قديم)

هل بكى بعد ذلك حين عاتبته دزدمونة؟

من أين لي بأصابع (شاكر لعيبي) الحجرية كي (أخلط المرمر بالمرير

وأكسر الواحد بالوحيد) وأظل واصفاً نخيل العراق بما يليق

هل نسينا ممالك (مؤيد الراوي)؟

هل أصابنا العمى من أدخنة منازلنا يا (سلام كاظم)؟

ها هم الملوك العزل يتساقطون الواحد بعد الآخر

من أين لي القدرة على السكوت إذ يتعالى صمت القبور؟

من أين لي وجوه جديدة، أعضاء جديدة لمشوهي الحرب؟

من أين لي الشجاعة لأستجيب لاستغاثات الجرحى؟

كيف يمكن أن يخون الأصدقاء؟

لا قدرة لي سوى أن أشاطركم بموتي اللاحق

يتفتت الحلم، ينكشف الوهم في بطء

يرفرف الخوف بجناحيه ويلامس الروح ليحتل الغياب المشهد من جديد

يسافر الموت متنكراً رافضاً ان يمحو من على عتبة الذاكرة آثام الماضي، لذا بقي هرقل حبيس مغاراته فلا أهمية ولا أمن في فضاء الكلام.

(2)
هامش على الهواء

وأخيراً انفضضت محمولاً ووطني بسلة ياسمين

حتى لا يموت كما كان عليه ان يموت

ليغفر ابناء جلدتنا تلك الفوضى

ففي زحمة الموت العام ليس هناك موت خاص

لكن، لنا خصوصيتنا بالموت والنحيب إذ نمنحهما معنى

يبدو اننا سنقتل جميعاً بلا استئذان أو إستثناء

ستخرج حشود نيابة عنا يحملون يافطاتهم وقد كتب عليها: (واعتصموا بالقتل جميعاً) ويسجل موتنا كحادث عابر وتغدو اسماؤنا أكثر سطوعاً

لأننا سنكون النجوم في حربهم

أمنَ القضاء والقدر أن نموت جميعاً؟

هل سيدعوننا نموت كما نشاء؟

بالنسبة لي مثلاً أريد أن أموت هكذا: جالساً في غرفتي، متصفحاً قصيدة حفار القبور، مرتشفاً قهوتي على مهل، نافثاً دخان سيجارتي، منصتاً لفيروز، هذه ميتة أرستقراطية

حتى يكون موتي تناصاً مع (أتجئ الصحراء إذا دخلت في الغرفة قنبلة موسيقى والبحر بعيد) سأخرج خلسة للتنزه من القبر

مقدماً العزاء لهذا المتكوم بسلة الياسمين

أيها المتكوم في سلة الياسمين

ياوطني، الموت هو علامتنا الفارقة

ومن كان عليه أن يبكي فهو أنت

ولهذا، سأبتاع لك هاتفاً محمولاً ثم نتفق على رقم سري بعد أن نمنح أنفسنا أسماء حركية ويهاتف أحدنا الآخر، سأطالبك بعد موتي ألا تدلل قلبي كثيراً وألا تغير موقع سكناك لأزورك لاحقاً

هل سنبني وطناً هنا بعد أن أضعناه هناك؟

سنلهو حتى آخر الفرص المتاحة

لاشئ يعني شيئاً، هكذا قالت الأرصفة

وإذا عدنا، فأي الأبواب سنطرق؟

أي جهة من القلب سنختار؟

الحنين عشبة يابسة كشفة الأرملة وأنت الذي يطالبونه بالتعليق من على شاشة

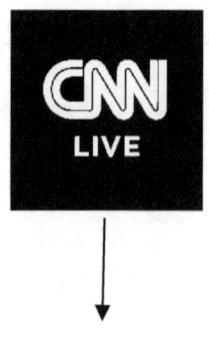

(فاصل إعلاني وسنعود)

تماسكوا أيها ..

نعزيكم بالمغفور له (ا ل ع ر ا ق)

تنتهي الأغنية لكن، الرقص يتصاعد بجنون

طــاق

طاق

طاق ..

ملاحظة: تضمن النص أسماء شعراء معروفين، فضلاً عن مقتبسات من نصوصهم وعنوانات مجاميعهم، وضعت جميعها بين اقواس.

كعائد إلى أزقة البلاد

(1)

دائماً، الشاعر يؤرقه المطلع والإطلالة البِكْر، أن هذا الرأي ليصدق على الشعراء، إنما الحَيْرة والتردد والتقلب على جمر الغَضَى، عندما يعجز الشاعر عن الفوز بمفردة شعرية جديدة، بيد إنه يدور ويدور حتى تتخطى مفرداته عتبة القصيدة وتمرق إلى البياض، فأي متعة أن تنساب مع البياض، راكضاً فوق السطور، أما آن لهذا القلق أن يأخذ هنيهة من راحة، لا فائدة إذن، لقد كُتب على الشاعر أن يكون مرافقاً للسطور وحارساً للكلمات والمعنى والرموز في لُجّة التنّدم والتحسر.

كعائد إلى أزقة البلاد
كبينلوب الصافنة *
وهي تحوك أمنياتها
وذكرياتها
نعيد الأغنية
ونقتلع كل الهواجس
لينام الدمع
من جديد
وإلى الأبد
في خزانة النسيان.

(2)
الرصاص

إلى صديق ما

يخرج من جعبة الصباح

ندياً

فيندحر السادة والغزاة

يتلفع بغداد

فيرتبك الرصاص

أحتضن موته

فمال إليه الخائفون.

إشارة: بينلوب هي زوجة بليسوس التي انتظرته طويلا/ملحمة الالياذة للشاعر اليوناني الأعمى هوميروس.

لنتلُ كلامنا جهاراً

ثمة كلمة واحدة بنت زنا، انها الحرب ...

(1)

دمشق: تعد الأيام بأصابعنا

إيقاعات هذه المدينة مألوفة لأنها لم تفقد عذريتها أو نعومتها

لأن ألوانها تبدو أجمل قرب قاتلها وتبدو أكثر تألقًا حين تنحني خجلاً أمام بغداد

لأن القاتل ما يزال متربصاً، لأنها دائماً تعد الأيام بأصابعنا.

(2)

حدثني القاتل

بمعزل عن الحرب ومن دون أي توضيح وما ينطوي عليه قد تكون السيوف الجديدة الآن تسعى للوصول إلى ما بعد الرقاب والمجازر معصومة باللحى لذلك علينا الحذر عندما نتحدث عن دمشق فالموت القادم من كل الجهات عكس ما تشيعه الشياطين، حدثني القاتل مراراً: أن الشياطين لديهم القدرة على منح القاتل فتوى سحرية للقتل مثلما لديهم القوة على جلب الأعاصير ونشر الأوبئة.

(3)
الأميبا

هي والموت كانا يلتقيان دائماً

سنوات عديدة قبل أن يغادرا إلى الشام

وما قبل الحرب وبعدها كانا يتشاجران دائماً

أحياناً، وفي زاوية معتمة يتواريان عن الأنظار ثم يعودان ثانية ليتحدثا عن الموت، الذي يشبه الأميبا كتلة ضخمة غائمة الملامح

بغتة، أنطلق وجهه الكريه من جديد وانتشرت الرائحة

بعد لحظة أخرى أو لحظتين سيشير إلى ضحيته القادمة.

(4)
حين يؤدي الموت تحيته القاتلة

ومثل كل يوم، مضى في اتجاهه اليومي

مرّ على الأسواق، ألقى تحيته القاتلة ثم انتحى زاويته اليومية

جلس على الرصيف يتطلّع للعابرين خيّل إليه إنه يعرفهم واحداً واحداً

منذ سنين وهو لم يتغير فقد صار يرى الموت كل يوم

كانت عيناه مثبتتين على الشارع ومخترقتين لعيون المارة

عابسة وهي تعبر إلى زمن آخر خارج الحياة.

(5)
باب السماء

هذا الصباح أفاق الموت مبكراً وفي نيته أن يذهب إلى حلب بعد إجازة زمنية من دمشق يفاجىء أهلها قرب عتبة باب السماء، كانت هناك جثّة ترقد صامتة، يدان ممدودتان ورأس يتدلى.

(6)

يا سيدي الموت أرفق بيدك

يا سيدي الموت أرفق بيدك كفناً يستر الموت

أعرف أن القتيل يذيب حرارات الشوق ويستغيث بدمعته

ناديتُ من تركوه للشمس

ناديتُ هابيل فذبل النداء

حتى جلست النساء يأكلنّ أصابعهّن ويثرثرن في أذني: لا تقترب الآن

عاهدت نفسيّ لأسألهنّ: هل بعد الموت يأتي اليقين؟

لكنني، كنت أراقب القتيل قبل القتل

في يده اليمنى أحد عشر كوكباً

وفي اليسرى قمرٌ ضائع وشمس، كان أسمها شام

لم أكن أعرف أن القمر سيختبيء في مئذنة بعيدة بمعرة النعمان

لم أكن أعرف أن الشمس ستسرق في وضح النهار

لم أكن أعرف أن دمشق واقفة بالقرب مني.

(7)
كل هذه الأشياء

قلت لبردى أن يمضي
قلت للخطيئة أن تبتعد وللنار أن تهمد
قلت للأصابع أن السطور تبدأ منك
قلت للشام: من سيعطيك النهار؟

(8)
الحياة لغة داخل المعنى

ماذا نقصد بالحرب أو بالكفن؟

قد يكون من المفيد أن نحدد دلالة هذين السؤالين أو التعبيرين تجنباً لبعض الاستدراكات اللفظية ولعل هذا الأمر ينقلنا إلى المعنى الآخر للحياة

لاشك إنها قضية لفظية هي جزء من المعنى وأن تكن لها خصوصيتها

الحياة لغة داخل المعنى تتسم بالشراسة لهذا لم تكن تهمة السؤال محاولة لتبرير الجواب ولهذا أيضاً سأعدل عن مثل هذه الحياة وأوجز في المعنى ما أستطيع.

نصوص

إلى بدر شاكر السياب

(1)

بويب

ماذا نفعل يا بدر

بنهرين حزينين سوى أن ندافع عنهما بالاسنان؟

ماذا نفعل للقرى المنهوبات بايدي الجند المتناسلين؟

ترى، يا بــدر: ماذا كنت تقول لو كنت اليوم في البصرة؟

كيف ستكتب عن بويب

هذا النهير الذي أطلقه الله وخلدته كلمات القصيدة

(أودُّ لو غرقتُ فيك)

لكن المغول المعجونين بالدم

اغتسلوا بمائه.

(2)
جيكور

يا خابية الدمع

يا تعويذة السياب

(آه جيكور، ما لأكواخك المقفرات الكئيبة يحبسُ الظلُّ فيها نحيبه)

كيف سترشدينني إلى النخل؟

(3)
وفيقة

الشاعر السياب

كان يمعن النظر إلى وجه وفيقة

يجلس قبالتها

كلما كتب بيتًا من الشعر

(شباك وفيقة في القرية نشوانُ يُطلّ على الساحة)

ضحكــت

وحين انتهى الشاعر من كتابة القصيدة

أشاحت بوجهها نحو المقبرة.

(4)
سلة الرطب

شاعر ما

من البصرة

ينام في مقبرة الحسن البصري

حيث يرقد السياب

استيقظ فجأة

ثم هز برأسه

مترنماً (أيها الثلج رحماكَ، إني غريب في بلادٍ من البرد والجوع سكرى، ان لي منزلاً في العراق الحبيب، صبيتي فيه تعلك صخرا).

ابتسم السياب على غير عادته

وحين جاء المساء

عاد للنوم

ترك على قبر السياب

سلة من الرطب وقصيدة

أشاح السياب بوجهه عن القصيدة

وتناول سلة الرطب

إشارة: الكلمات ما بين الاقواس هي من قصائد السياب النهر والموت/جيكور شابت/وفيقة 1/سفر أيوب 5

نص الغواية

إياك أن تسلم قلبك لامرأة، لزقزقة في حذائها، لحفيف حرير ثوبها

شكسبير/الملك لير

المرأة، تبدو نافرة أحياناً أو ساهمة، غريب هذا الشعور الذي ينتابك وأنت أمامها، تبدأ بتلوين الكلام ثم تعيد تركيبه على شئ من التناغم، من خلف رذاذ البهجة المطرز بالالوان الباذخة تندلق المرأة على فتور المواسم، تقتفي أثر النهار بالطفولة، تربك سيرة القرنفل فتتصاعد البلاغة من أقاصي الحقول، تهطل المباهج ثم تدخل ولَهى من خرائبها الفصول أنيناً خفيضاً يشبه عماء الوقت الداكن، كأنما الأشياء تسير على عكس ما تريد.

لماذا أتجول أمام بوابة الأسرار بنفاد صبر؟ مرآتك التي تنام في الحقيبة، ترى الاسرار، أثداؤك تطمئن على الحليب وهي تنتظر الرضاعة ببارقة من الأمل المعرج على سفوح الحلمتين، غلالات السكينة المرئية في الأصابع تهدهد الكلام، لتفنى اللحظة من لمسة تنتشل العيون من نعاسها، فترقص الشفاه، يخضل الدمع وتمطر الدهشة الكثير من الفراشات. من ينظر إلينا لحظة وقوفنا الحائر أمام الفتنة؟ لا بد أن تتموج روحه بطريقة ما، لماذا يستحوذ فمك على تفكيري؟ من الممكن أن نعقد اتفاقاً بيننا، كأن أرمي لك ببعض الزهور للتدليل على حسن نواياي، لا يهمني كيف ستفسرين الأمر، المهم أنني أرمي هذه الزهور وعليك أن تقتربي مني أكثر . لسنا خصمين ففي أسوأ الظروف أستطيع الذهاب إلى أقصى الحلم، لماذا لا تكونين أكثر تفهماً وتمنحي همهماتي حرية التعبير؟ أحياناً أشغل نفسي بالعينين، أكاد أخترقهما، أرفض أن يكون بيني وبينك مكانٌ للفاصلة، ما فائدة الفواصل؟ لا أخفيك سراً إنني أعيد قراءة جسدك أكثر من مرة، وأنا أتساءل: لأي جهة ستميل يدي؟ من أين ابدأ؟ أسئلة كثيرة خامرتني وأنا أشرع باللمس، إنَّما نحتاج اليه فقهاً جديداً لا يقسر المرأة أو الرجل على إعادة تفسير الغواية كي تعطري بالضحك البوح المسفوح

من براءة الكلام، لطالما أصغيت إلى كلماتك، لم أسمع سوى الهدير، لا بد من طريقة تمكنني من المراوغة أو التعايش السلمي (بين زقزقة الحذاء وحفيف الثوب) ومع هذا لست أنا من يقرر ذلك على الرغم من حالة الاستسلام اللامعة تظل عيناك ترقبانني كأنهما تنطقان إني أعرف ما تريد، فقلت مبتسماً: هذا صحيح، إلى أن ساد الصمت بيننا.

واقفٌ ... لا أحد يشير إليَّ

مسكوناً بغرائبية المنفى

أذهبُ إليَّ، وطنٌ مقيمٌ وحزنٌ غابر

كيف أفسر هذا الجموح

تكلمي أيتها اللغة الغائبة

كوني أمي للحظة واحدة وسأترك أيامي المهددة بالأنقراض

لا أريد شيئاً سوى أن أمحو أيامي دفعة واحدة

لا أطيق الأنتظار ولا حقائب معي

معي، من الدمع ما يكفي لكي أنسحب بهدوء تام من نفسي إلى نفسي

رأسي المدجج بالكلمات، أجلسه قبالتي

يغادرني بمنتهى التهذيب

يقول لي: أنت شاعر تتآكل بسرعة ولا تقدر على كآبة الشعر

ما من قصيدة تمر أو تُكتب دون عواء

أحياناً لا أفهم ما يحدث لي

الرغبات، الأيام والأحلام ضد مشيئتي

لا حاجة لي إلى: كتابة قصيدة جديدة/أرقام هواتف الصديقات/العراق وهو ينأى بخرابه خارج الحواس/وصايا الجنود العائدين من الحرب والأمنيات الهزيلة

واقفٌ، لا أحد يشير إليّ

برهافة يكون الموت خلاصاً والشعر خدعة

بمهابة مطلقة نقول: المجد للموتى

حتى تنكمش الأغنيات

فقد كان المغني يسعل من الموال والنسيان

العراق البعيد يتوسد أحفاده ويحلم بليلة خالية من: الصواريخ/الكوابيس/الغرف المظلمة/النوافذ المغلقة/حمى الذئاب الجائعة/الجنود القساة وطنين الذباب

واقفٌ، لا أحد يشير إليّ

معي من الحرائق والاستغاثات والسخط ما يكفي للهروب إلى أقصى ضفاف الصمت إذن، لا مكان للشاعر/لا وقت للكتابة/لا ظل للقادم/لا نأمة للحواس/لا صوت للقبلات/لا رائحة للحنين/لا يوم هنا أو هناك

واقفٌ، لا أحد يشير إليّ

كيف أسميّ هذا الخراب

أنا شاعر من العراق يموت لا أحد يهتم بشاعر عراقيّ ميت أو سيموت

أنا بعيدٌ الآن

هاتفاً بخجلٍ

يا بلادي ..

قصائد اللحظة العابرة

إلى صديقي ناصر مؤنس

(1)

شاعرٌ ما

يَسيْرُ في الشارع

يتعقبهُ اثنان: الظلال والمعنى

(2)

وقعتْ الأمنية

أمستْ عرجاء

تَتَعكَّزُ في السير على أمنية

(3)

من عتمةِ القاموس
أم من غابة الشاعر
تخرجُ الكلمات والحرائق

(4)

حين تآمرت الغربة عليّ
وتدحرجت الروح على أرصفتها الحجرية
حدث إنقلاب ما
وتبوأت الكآبة مقاليد الأمور

(5)

أقعى الغريب في الساحة أمام محنته

يصافحُ اللاشئ ويقضم أفكاراً سوداء

(6)

امرأة من قارة مجهولة

تأتيني كل صباح

ترتشف قهوتها بكأس من الريبة

تبادلني تحية باردة وتمضي

(7)

ياحمورابي: ما الذي كتبته مسلتك الأبدية؟

هاهم أحفادك يتقافزون كالقطط

وينهشون مسلتك حرفاً حرفا

(8)

وأنا أرتبُ هيئتي

كي لا يكتشفني الغرباء ويصبح حزني مفضوحاً

اندسست ما بين المقاعد

أدخن

فجأة أصابني زهوٌ

فارتشفت قهوتي سريعاً ومضيت

فطاردتني الرائحة

(9)

لم يبق سوى رماد

يأخذ ما تبقى

غير أنك تترك غيمة مرتقة

تلك قبعة الحنين

أو مساحة الدفء

ربما ستلتقيه حين تشير ساعة القشلة إلى الواحدة

بينما أنت مشغولٌ بعبور جسر الكرخ القديم

(10)

القصيدة باب

الشاعر نافذة

(11)

الحلم شئ ما

لا يكلف شيئاً

(12)

في الكوميديا الإلهية

سافر دانتي إليغيري إلى أقصى الحلم

ولم يعد من رحلته أبداً

(13)

حينما يصيب الصدأ كل شئ

تتراكم الأحلام في صمت

(14)

أي دكتاتور

مهما كان ضالعاً في القسوة

لا يستطيع أن يبعد الشعراء

ولو قليلاً عن مهمات الشعر

(15)

أيتها البلاد البعيدة

كل صباح أقبل وجهك المستدير

(16)

أمهاتنا اللائي

أبكيننا كثيراً وأبكيناهنّ أكثر

يتسألنّ: كيف تجرؤ الازهار على التفتح في كانون؟

(17)

حين تنود الرصاصة برأسها

تجلسني بغداد قبالتها وتنظر وسط عيني

لتقول: هذا الذي عليّ احتماله

(18)

المنفى، ليس أكثر من وجوه عابرة

(19)

النساء

حين يُطبق الفرح على نذورهنّ

يُضِئْنَ الشموع

يعقدنَ الشرائط الخضراء حول مربعات سياج الضريح الذهبية

ويتنهدنَ أو يهمسنَ بما لا يبحنَ به حتى لأنفسّهن

(20)

المطر ضروري كالشعــر

(21)

منتشياً وجذلاً

أدخل طقس الشغف بذلك الأمل الذي ينتظرنا من بعيد
عبر أعمدة الذهب المتشابكة التي تؤطر المآذن بقببها
وبريق ذهبها المذهل كالقصيدة

(22)

لماذا النشوة تتضاعف في العتمة؟

(23)

إلى قسطنطين كافافي

حين بدأ السأم يحتلني

بدأت الأمنيات تطول

فأصبحت منزوياً

أطيل الجلوس في المقاهي وحيداً والتحدث الى نفسي

لست ممسوساً

لكنني أحسست بتفاهة الأشياء

ومع هذا سأمضي مع الوهم

فربما أجد "إيثاكا" ثانية

(24)

يا شاكر لعيبي

أنت تعرف جيداً

أن (الشاعر الغريب

في المكان الغريب)

يضحك دامعاً

(25)

يا صاحب الشاهر

الشمس، عمامتك الصفراء

والوطن الشاعري قصيدتك الباقية

(26)

ابراهيم زاير

أيها الشاعر الغائب: هل كنت تصدق أن الموت انتحاراً ليس إلا وسيلة شعرية؟

(27)

منعم فرات

من جنوب العراق

جـاء

لينحت بفطرته الكوابيس والمـردة

لكنــه لــم يكن يعلم

أن المـردة ستلقيــه يومـاً قتيـلاً في ساحـة النسور

(28)

مدينة طرابلس تصحو مع البحر

امرأتي تعد القهوة

صغيرتي نائمة كالأميرة

بينما أنا مستغرقٌ في التفكير ومتسائلاً: كيف سأغوي السعادة وأقنعها بالمجئ معي إلى البيت؟

(29)

كوخز القصيدة

يوجعنُي الحنين

(30)

صباحك مطر من القصائد

بينما أنا

مأخوذٌ بترتيب المعاني

(31)

حين يسقط المطر

تمحو الذاكرة الأشياء

فينمو النسيان

(32)

للصباح وجه ابنتي الرائع

وللأيام وجهي الساخط

وما بينهما أصطحب أحلامي المعوقة

(33)

في العراق

مرة أخرى

وأنا أحدق مابين الدخان

لم أعد أرى سوى، رصاصة طائشة تبحثُ عن رأس أو ممر

(34)

بفتحة في رأسي

سقط الفعل الماضي

ففرح المستقبل

(35)

من رذاذ نظرتها

تبتل القصيدة فتكتبني فوق البياض

(36)

في اللحظة الأخيرة

بين الشهقة والموت

سقط اللهاث على العابر

في تلك اللحظة نطق النبي

فقال كفـــراً

(37)

في مقهى باريس التونسية

امرأة من شمال أفريقيا

تدلف للمقهى

ترمي بمعطفها على دكة أيامي

تطلبُ، كالعادة، قهوتها

ترشف أيامها متكاسلة

تحدق فيّ

اتأملها

ترمق عمراً قد ضاع

أبقى وحيداً بين رماد سيجارتها وأحتمالاتي

(38)

ها هي الشوارع قد أقفرت

والعابرون الجدد يلوحون بمناديلهم ويتهامسون

ما الذي تركه لنا المغنون غير حفنة من العازفين

(39)

دائماً

الصواب المؤجل

يرشدني لزاوية ضيقة

ويذبح فيّ كل لحظة حلاجاً جديداً

(40)

واحدة تلو الأخرى نهبُها إليك

أيها الأبدي الجاثم على الأفكار

(41)

الطريق إلى بغداد

ابيضت لحيته وأمست أيامه

كلمات مدونة بدفتر صغير

نائم بين رفوف مكتبة قديمة أو رصيف

في شارع المتنبي

(42)

حينما أواجه الورقة

يضحك مني بياضها

ويتركني أعض على لثة دامية

(43)

العربات العائدة من

(ميركه سور وسفوح سيدكان وجبال كرده مند)

المحملة بالفوضى

الضاجة بالخوذ والهمهمات

تمر على تلك القرى

فتختفي الأشجار والبيوت

(44)

يا عبد الرحمن طهمازي

حين غادرتني محمولاً (وسلاطين العجم) لايأبهون بنا

ونحن نتهجى رطانة الشارع للعابرين

(45)

بين غرفتي وباب بيتي

حفنة من الذكريات

بعضها يفضي للطفولة وآخر للشجر

(46)

مستلقياً

ومحدقاً في الفراغ

يدي خلف رأسي كوسادة

لا مهنة لديّ

سوى البحث عن بديل للوطن

(47)

من عقال أبي

فلت الوطن خيطاً ... خيطا

(48)

لماذا يلحُ عليّ وجهك الآن؟

(49)

غبارٌ كثيف يغلف مدينة بغداد

ونبوخذ نصر ينام على الرصيف

(50)

ثمة أمران

لا يصدقهما الرقيب

فضاء الكلمة

ومطر المعنى

(51)

الشاعر لا يكتب الشعر

إنه يوثق الأحاسيس

(52)

إقصاء المعنى

عماء الرقباء في سذاجة ممارساتهم المقيتة

(53)

كم نحن بحاجة إلى مختبرات نقدية

لفحص الكلمات

(54)

أحتاجك حين تمد الأفعى لساناً

وحين تضيق الآفاق

ويتسلل الأصدقاء من نافذة الخوف

أحتاجك حين يمر الوقت ثقيلاً

وتموت الأشجار

(55)

هذا سؤال الحكمة

يُشيرُ لسربٍ من الجنود العائدين من الحرب عراة

يمشون نحو أمهاتهم مملوئين شهوة

تاركين هزائمهم تكبر

(56)

يا سعدي يوسف

بابك موصدٌ

خلفهُ الريح تعبث

فلتكن بغداد

موتك الأبدي وحياتك الأولى

(57)

إلى نهى الراضي

أفترض إنك فراشة تستدرجك البراعم في آخر الحديقة

وأدور معك، فتكبر الأجنحة

هكذا تبقين تدورين وتدورين حتى النهاية

حينها أفترض إنك مسافرة

والحديقة أمست موحشة

(58)

أضع قدح المحن أمامي

والعراق على طاولتي

أرفعه إلى الأعلى

ترتفع المحنة

ثم أتبادل وإياها الأنخاب

(59)

مجزرة ..

ثمة من يرمي على أحلامنا قنابل يدوية

فيتسبب بمجزرة تشاؤمية

لا تبقي على شيء سوى العمائم واللحى

(60)

المسرات ..

أذنت لرأسي أن يغزوه البياض

لجفوني بالتغضن

لفمي باليباس

لم تعد روحي قادرة لأسترجاع السخرية

(61)

سيدتي

الاستغراق في النسيان

كان محاولة لتفادي النسيان

ما عليّ سوى الأمساك بك ولو عبر الكلمات

فالناس هنا

شغوفون بالفضائح

وإفشاء الأسرار

(62)

إلى شاعر موهوم

أتعرف

كبرياءك نوعاً من الصفاقة

فكيف أذنت لنفسك أن تجهز على نفسك

هكذا بلا أي مقدمات؟

(63)

إلى شاعر ما

أنت تعرف جيداً

أن العزلة هي كهف الضرورات التي لا طائل منها

وتعرف أيضاً أن الشاعر لا تدحره القصيدة أو الحياة

وطوقت نفسي بالصمت

(نصوص خارجة عن سياق الآخر)

(1)
المعتوه

وبما أنك جدير بلقب المعتوه بلا منازع

في هذا القرن، العام، الشهر، الأسبوع، اليوم، الساعة، الدقيقة والثانية

أحبّ أن أذكرك بقول أحد الفلاسفة اليونانيين لعله سقراط أو أفلاطون

ولا يهم من هو والذي يقول: أن العاقل هو الذي يتريث، والعالم هو الذي يشك بينما الجاهل دائماً هو الذي يؤكد وأنا أبداً لا أريد أن أؤكد شيئاً قابلاً للتفسير والبحث المستمر خصوصاً إذا كان الأمر يتعلق بمعتوه مثلك ينام ويصحو في الزمان والمكان ذاته .

ها هو، أنت ثانية، يخاطب مخلوقاته بالألغاز المفضوحة

أن شيفرة هذا المعتوه لا تحتاج إلى مفتاح

الواقع إن كلمة أقرأ لا تعني أصلاً فعل القراءة

إنها كلمة ذات أصل كلداني مصدرها (ق.ر.أ)

وتعني، تفحص ثم أعلن وجاهر وناد وبلّغ

وبناء على هذا يحاول أن يجتهد في رصد الشواهد التي تزكيه

حتى وإن كان هذا الشاهد بعيداً

لقد أقحمت نفسك في ميدان لست من فرسانه

وخولت لنفسك حقاً لست من أصحابه

سوف يحرقك الوهم

وأنت تعرف لماذا

بعيداً عن الأهواء ومنطق الطعن

لي أن أتكلم عن الحياة بما أشاء

وأكتب ما أريد

وإلا فأنتم البرابرة القادمون

وعليه يجب الوقاية من شروركم.

(2)
هلمي أيتها البغي

عندما دعتني البغي للكتابة عنها

رحبت طبعاً

وإن كنت لم أدرك المأزق الذي وضعت نفسي فيه عندما قبلت

لذلك أشتدت حيرتي

عندما جلست لأكتب شيئاً

قلت: ماذا سأكتب عنها؟

لا أريد أن أكرر على مسامعكم شيئاً سمعتموه من قبل

حتى لو كان فيه تفصيل وإضافات جديدة

لقد أسدى لها مكيافللي النصح العاقل

من هنا رأيت أنه قد يكون من الأجدى أن يأتي كلامي هذا استكمالاً لحديث أنكيدو:

(هلمي أيتها البغي

خذيني إلى البيت المشرق المقدس

مسكن آنو وعشتار)

هل يسلك الظنُّ طريقاً يتعدى مفهوم الاحتمال؟

لأسوق هذا الظنّ إلى أن أقرع باب اليقين

فقالت البغي: (هلم نذهب كي يرى وجهك

سأدلك على جلجامش

فأنا أعلم أين هو)

حتى ولو تراءى للبعض ذلك هوساً

أو لغة مرنة

إذا كنا دقيقي العبارة

ومنصفين في القول

سنجد نقاط الالتقاء أكثر بكثير من نقاط الابتعاد

بين جلجامش وأنكيدو

بين الملثم والمستعار

بين غاياتها ووسائلها

ولذلك قلت لها:

أيتها البغي

عليك العودة من حيث أتيتِ

فأنا لست في مناخ مؤهل للكتابة عنك.

(3)
وطوقت نفسيّ بالصمت

هل ترثي نفسك بما صنع الصمت بها؟

كأنك تتوسله أن يتكلم بالنيابة عنك

كأنك أعطيته كل الحق في أن يصنع موتك

لكنك تعترف بأنه كان يوسّع ذمّته مع ظرفاء القوم المتحاورين معه

هكذا كان صمتك دكاناً تباع فيه الخرافات والإيماءات

إذن، ليس في الأمر حيرة

ما دام الصمت صمتاً.

(4)
المحاربون الجدد

زناة وأطهار

يتبادلان الأدوار

ليبعثا من جديد

حرب قابيل وهابيل

الضحية والجلاد

ينتقمان لجراحهما القديمة

الكل ينتظر

لحظة الموت.

(5)
الشاعر في الحرب

ماذا أفعل بهذا الخراب؟

قد تدخلني البلاد

إلى المصح!

(6)
سؤال سلفي

أنت تعرف جيداً

أنا لست من المتدينين

وليس لي لحية

أو قناع

وأبغض العنف الذي يمارسه المتطرفون

لكن، أكاذيبك السابقة واللاحقة

أثارت في نفسي أحزاناً لم أكن أتوقع ولا أرغب في أن تطفو على السطح

وكون بعض هذه الاكاذيب تتشابه مع بعض

ولا يقبل العقل بأن هذا التشابه هو، سهو أو غفلة

ومنذ القدم لا يزال هذا السؤال كما جاء في كتاب الحياة:

هل الأخلاق موهبة أو هبة؟

أي منظومة هذه، أي عالم هذا؟

(7)
الضمير الغائب

هو الذي

لا يجعل الحرب جرماً

بل عملاً باراً

يدخله الجنة

(8)
حكاية حذاء

لم يعد ضمير الجنرال غائباً

بل حاضراً كحذاء

تجلد على سحق الأشياء الجميلة

بلا حذر

(9)

اللحى

لماذا سلم لينين لحيته

إلى ابن تيمية معاصر؟

ودافنشي إلى عمامة سوداء

تشبه رأس الأفعى

(10)
المرائي

حين عاد إلى بيته
أول شيء قام به
حطم كل المرايا
كيلا يرى ملامحه

(11)
أمراء الحرب

يا سادتي

يا أمراء الحرب (المقدسة)

قد أبدو أحيانًا

سكيرًا غير مهذب

ربما، لأنني أحب الحياة أكثر مما ينبغي

والحرب ليست لعبتي.

(12)
المتخفي

ماذا جرى لك أيها المخبول؟

في هذه المرة

أنت تلعب لعبة (غميّضة الجيجو)

التي كنا نلعبها أيام زمان

هل تذكرها؟

وكيف يبحثُ كلٌ منّا عن الآخر

كانت لعبة ممتعة

لأنها تعلمك كيف تشعر بوجود الآخر من دون أن تراه

لم يخطر في بالي يوماً أن هذه اللعبة ستستمر معك إلى هذا الوقت

أنت تعيش أجواءها الآن

لكن بعينين مفتوحتين

لا ترى شيئاً

أيها المخبول

ما الفائدة المرجوة من عينين مفتوحتين لا ترى شيئاً

أنت تعرف جيداً

أن لا قانون يحكم لعبة التخفي الآن

لأنها بحث أعمى عن غياب دائم

لا أريد أن أبدو حزيناً أكثر مما أنا عليه قِبَلاً

لأن ذلك يورث الأسى

هل يمكن لهذه الأشارات البليدة أن تنقل كل ما نريد قوله؟

دائماً، في مثل هكذا مواقف

أميل لاشارة الصمت.

(13)

إلى قسطنطين كفافي

أي شاعر كتب هذه الكلمات؟
ولماذا تمر على ذاكرتي لحية الإمبراطور وهو يردد:
(فما معنى أن يسنّ الشيوخ القوانين الآن؟
عندما يأتي البرابرة
سوف يضعون القوانين)
هل تراني خسرت عقلي؟
لقد عاد البرابرة دفعة واحدة!

(14)

انتحال

أعلم أيها المنتحل

أن الكلام المدون

لا علاقة له بها

إنها فكرة مشبوهة

تستند إلى تقولاتك المفترضة

بين المنتحل والانتحال

حدود لا تمحى وسدود هائلة

لا تزول إلى قيام الساعة.

هامش: هكذا يقدم المنتحل نفسه في كل مرة في كينونة مختلفة، تبعاً للحالة أو الزاوية التي وُضع فيها أو تبعاً للحال الذي يتم

التطرق منه إلى الآخر المشغول بنصوصه الخارجة عن السياق.

إشارات:

1ـ العبارات ما بين الاقواس مقطع من قصيدة الشاعر كفافي في انتظار البرابرة.

2ـ غميّضة الجيجو: لعبة شعبية محلية يلعبها الصغار، كأن يختبأ أحدهم في مكان ما ثم تبدأ عملية البحث عنه بمنتهى التسلية.

3ـ ورد في قصيدة هلمي أيتها البغي، وهي عبارة مأخوذة من الملحمة، بعض المقاطع من ملحمة جلجامش نفسها/الفصل الاول/ اللوح الاول من ترجمة الاستاذ طه باقر

4ـ مكيافللي: الايطالي صاحب مؤلف الأمير

5ـ الآخر: بصفته حاكماً مستبداً لدى جورج اوريل صاحب العمل الروائي المهم مزرعة الحيوانات/ 1984 وقد واجهني أثناء كتابة هذه النصوص عنوة بلا أي وسيط، فلكل آخر تعريف بسيط خاص به يطلقه عليه من كان له به علم، أما جُلّ ما حدسته هنا فهو آخر ذو معالم عدوانية يريد أن يتحول إلى مادة لقضية واهمة تصنعها عبوديته وكوابيسه.

نداء قصائده القديمة

(1)

في هذا المنفى المنعزل بي عن الناس

أندفع بقوة الشعر بحثًا عن أصدقاء اتو همهم للدفاع عني

أو تزيت أحلاميّ كي لا تصدأ

وأقول: كان الوَسن يداعب أجفان الشاعر وهو على الشّرفة يحلمُ أحلام اليقظة

القصيدة ساهمة، حينما أجفلها رنين جرس الكلمات

نفضت عن وجهها النعاس وهرعت إلى السطور لتنام

ولكنها ما كادت تقترب من البياض حتى اهتزّ الشاعر

وكادت ترتطم بالأرض

كان الرنين ما برح يرن حتى استحال في رأسه أجراساً شعرية

ترن ... ترن وتوالى الرنين

تغيرت وسائل الكلام وتبّدلت أشكاله

لكن الشاعر بقيّ متشبثاً بقصيدته حتى بعد أن قارب الستين من العمر

ثانية، رنت القصيدة إلى شاعرها وهو منصرف إلى الاعتناء بكلمات القصيدة الأليفة، لم تكن تحسب يوماً أنها ستصبح على هذا النحو من الجدةِ والحدةِ

هل انقشع السواد؟

هل انصرف الشاعر إلى تأملاته؟

وماذا يجني الشاعر فيما بعد من الشعر؟

الشاعر الوحيد دائماً يمشي وهو ما برح يمشي فوق الماء

وقد بلغه النداء الأخير

نداء قصائده القديمة

وهي توشك أن تدق أبواب الابدية

سائلة إياه: ماذا تريد أيها الشاعر؟

قال: أن أغدو أميراً

فقالت: أن أمنيتك صائرة إلى التحقق حالاً

حتى طفحت عيناه بالدمع وهما شاخصتان إلى الخراب

ثم أدار رأسه في كل الجهات مذهولاً

لقد حلّ في قلبه الرعب

(2)

أنا وقصائدي نراهن بكل خساراتنا أن الكذبة أكبر من ألا تصدق

ثم نسأل: هل أتقنا لغة الطير؟

لم نتماد في السخرية

ولكن الطريق إلى بغداد بدأ يتطاول

وهو يحمل شيئًا من أسئلة المنسيين في المنفى

مثلما حيرتنا إلى الأحسن المشكوك به

أو الأسوأ المحتمل جدًا

وما عاد صيف العراق دثارنا أما أشعارنا الصدئة
كأحلامنا فهي أشبه بغزلان خائفة تركض على أوتار محنتنا الجديدة القادمة

لم تُفرغ الذاكرة والتفاصيل التي ما زالت شاخصة هناك

يا لهُ من أثر دائم الأتساع هذا الذي تركتموه لنا

رغيف محبة وقصيدة

أعني، دم شاعر يابساً على النافذة

وأصدقاء أكلت الكهولة أحلامهم

بعد أن تقاسم الغرباء هواجسهم.

(3)

أيتها الشاعرة: وأنا أكتب إليك
أذهلني أن كل هذه القصائد لم تستنفد أمراً يذكر من آلامنا
التي أبعد من السماء وأطول من النخيل

مرآة لتجميل الخيانة

(نصوص لتفسير الهوامش والإشارات)

(1)

أيتها الصداقة

حينما تلوكين روحي بملء الخوف

أودُّ الصراخ، كي أمنعَ الخيانة

(2)

كل شئ يتبدى واضحاً
لكي أرسم ملامحك الخائنة

(3)

وأنت تجلسين أمام المرآة
هل تحلمين بوجه دون أصباغ؟

(4)

هذه الوجوه أطياف تهمس في أذنيّ بحثاً عن وجه محبوس يندلق الآن في المرآة

(5)

امـرأة ومرآة

هذا يعني أن يكون لك علاقة مع الآخر

(6)

أيتها الأبرة: لماذا تمجدين الخيانة؟

(7)

فمك الثرثار يقول: ما أحوجنا إلى منحى المرآة في الخيانة

(8)

ألف شرط يجب أن يتوافر في الشاعر لكي يكون شاعراً

وشرط واحد لكي تكوني امرأة هو، أن تكوني امرأة!

(9)

أيتها المرآة
أرغب في أن أكون خائناً
فما الشروط التي أستطيع بها النجاح

(10)

جسدك أكثر ثرثرة من فمك

أما في ذلك حيف يلحق كائناً من الناس قد يكون شاعرا

(11)

حين لقيتك أول مرة
لقيتك امرأةً بارعةً في التفاصيل

(12)

أمام جبروت الأصابع
أشعر أنني أضعف المخلوقات في هذه المنازلة

(13)

لقد أكتشفنا مؤخراً

أن كلامنا عن الحب والشعر والحياة لم يكن صائباً دائماً

كان يحول بيننا وبين هذا الكلام واقع مختلف لا يحتمل الحقيقة

ذاك لأن الأسلوب الذي، كنا، نتكلم فيه أجده أقرب إلى الخيانة

(14)

ذات صباح

تبادر إلى ذهني سؤال، لم أجد صعوبة في الإجابة عليه

هو: لماذا تهرعين كل دقيقة إلى المرآة؟

(15)

سؤال ساذج: لماذا تكثر المرايا في غرف التجميل؟

(16)

علمتني المرايا أشياء عديدة

كيف أسحق الوجوه البليدة، وأعصر حماقاتي كلها

واحدةً .. واحدة

(17)

علمتني خياناتك، كيف أكحل صداقاتي بالصدق

(18)

عيناك حفرتان مليئتان بالاسرار
نهداك عنقودان يتدليان على شرفة أيامي

(19)

حين تمرين بيّ
ثمة شئ يلامس روحي بشغف عارمٍ

(20)

كم كنت أميًّا وأنا أجهل ما أريده من أصابعك؟

حسب الشيخ جعفر
أيقظ الجنوب من سُباته العميق

سُمّي العذاب عذاباً لعذوبته

ابن عربي

مثل إلهٍ هشٍّ

يلمس كتف المدينة

ويهمس متسائلاً: لماذا يراقبني الفضاء؟

فقلت له: لئلا نراك مضرجاً بشعرك

نحن أصدقاءك المزودين بمحبتك

ثم رأيت يدي تمتد لمصافحته

في الوهلة الاولى

لم أحسبْهُ حسب الشيخ

طيفاً عابراً

غريب في المدينة

ينوء بها

وتنوء به

حين يتألم أو يكتب

بيدين ناحلتين

حيث النوافذ، الشرفات والمقاهي

لم تكن هذه غاية الشاعر

إنما بُغْيته قطع طريق الكلام على القصيدة

كما كانت تداعب خيال الشاعر صورة متلألئة عن الجنوب

هي على الأرجح الصورة المستمدة من زيارة السيدة السومرية

وهو الأثر الجميل الذي أشاع إعجاباً ممزوجاً بالدهشة

لقد كان حريصاً على إدهاشنا

مثلما كان له في عبر الحائط في المرآة

قصائدُ لشعراء يتفكرون

في لحظات الحنين التي نحس بها

نستذكر الشاعر

حتى لا ينزلق إلى زرقة المعنى

وهو يردد: (لو زرتُ كالطير، الجنوب، لما التقيت غيرَ العباءةِ وهي من بيت لبيت قفراء، مقمرةً تنوح)

نعرف سلفاً إن مثل هذه الحالة يمكن أن تتكرر فيرتد الشاعر عن القول ولكن، كلما كان أشد صدقاً

كان أكثر بقاءً

أنت تقول الكثير

لمن يريد أن يقرأ

كي يقوى على استيعاب ما تكتب عن:

إعادة ترميم الذاكرة

القصيدة والنهر

اليد والكأس

مدينة العمارة وموسكو

حتى رماد الدرويش المتناثر على سطوح المنازل في مدينة عمان

لماذا تريد أن ترتدي رداء النسيان؟

أتخشى الاصابة بداء الذكرى؟

إلى أين ستمضي بنخلة الله

اللغة والصمت

وما تقتضيه الضرورة؟

السؤال الأصعب يا حسب

الذي تطرحه للتغلب على معضلة نقل كلمة مخزونة في الرأس

فوق الصفحة البيضاء حدثتني عنه كلماتك: (أنا بعد ما اصفرت يداي بلا عدد وبلا أحد، قلتُ: أجلسي، يا نفسي التعبى، إليَّ كأي ضيف)

حين يكون الشاعر في مواجهة كوابيسه

هل ستفتح له القصيدة باباً أخرى يتسلل منها إلى الحياة بحقائبه وذاكرته المثقلة؟

وفي هذا الإطار لا ينبغي أن تخدعنا الكلمات المكتوبة على أعمدة سمرقند.

أيها الشاعر

لماذا يعاقبنا الشعر عقاباً تعسفياً؟

قد يطيب لك تسميته عقاباً شعرياً

تمييزاً له عن العقاب الإلهي

وقس على ذلك الشعراء

وهم يرددون: تقدمي أيتها القصيدة، إن اللحظة التي تطأني كلماتك هي لحظة عناقي مع الأسرار

ومع ذلك سيقف الشاعر أمام نفسه

هاجسه الحميم

والعالم

كي يتحقق معناه

ويرسل إشارات

تجعل الحياة أو الشعر

أكثر عذوبة

مثلما صوته

أيقظ الجنوب من سُباته العميق.

أشارة:

حسب الشيخ جعفر شاعر عراقي من مواليد 1942 ميسان/جنوب العراق، ورد في النص اسماء بعض من مؤلفاته الشعرية: عبر الحائط في المرآة/زيارة السيدة السومرية/ نخلة الله/أعمدة سمرقند، كما تضمن النص أيضاً بعض المقاطع الشعرية الموضوعة ما بين الاقواس من قصيدة له بعنوان (زرقة المعنى) .

حين أجهشت الزهور بالرحيق

إن الفراشة لا تسأل الزهرة: هل تلقيت قبلات فراشة أخرى

والزهرة لا تسأل الفراشة: وأنت هل رفرفت فوق زهور أخرى

الشاعر الألماني هاينريش هايني

إلى

نهى الراضي وهي تنتهي من تدوين مذكراتها البغدادية واستبدال الشهقات بضحكاتنا القديمة، وهي تهيم بالطبيعة وتعشق بغداد والأشجار والأزهار والعصافير والجسور، وهي تستعين على مكاره الأشياء الجميلة باللجوء إلى السخرية من حين لحين، لكي تكون أكثر استعداداً لمجابهة اللصوص والكلاب والندم والموت، إنه هاجس الموت ثانية الذي يحرك رائحة الزهور داخل تلك الحقول .

(1)

الزهرة ترحل إلى السماء

الزهرة خرجت من الحقل

الزهرة اتخذت شكل نهى

الزهرة تتلون مع الصباح

الزهرة تحلم

الزهرة ترحل إلى السماء

(2)

إنني أرى قلبك زهرة

إني أشعر بالخجل حين أكتب

لأني لا أعرف إلا القليل القليل من زهورك

فلماذا لا أكسر قلمي فأريح وأستريح

إنه لدرس قاس لنا نحن معاشر الكتاب

إنني أرى قلبك زهرة

تشبه تلك الزهرة التي تنبت في حقول الرياحين

والتي لا تزهر إلا مرة واحدة

في كل مائة عام

وأنا أنظر في حيرة إلى الموت

الذي يجرحنا نظامه في المساواة بين الناس.

(3)
نهى الراضي: غافية بين دجلة والفرات

أقول :

صباح الخير يا نهى

يا خبيرة الآثار والزهور

وطلاسم بابل

أيتها المرأة التي تمشي مأخوذة بالغيوم والمطر

أنت المترعة

بجمال عشتار

وحكمة شهرزاد

كيف ستتحمل بغداد غيابك المفاجئ؟

هذا الغياب البهي

فيض من الكلام

أرسمه مثلما ترسمين المدينة

وتزويقينها بالمسرات

يا كحلة سوداء، خضراء أو زرقاء

غافية بين دجلة والفرات

يا وشماً بابلياً على جسر الرصافة

على شاشة الدنيا

نرى كلماتها وقد تحولت لإله عراقي يسخر من سعالي البيت الأبيض ومسوخ البنتاغون

كنت تتحدثين عن أنقاض مدينة تحول سكانها إلى أشباح

وفي عينيك الغائرتين الحزينتين

فيض من الأحلام/الآمال/العبرات

الكلام قطعة من الزبدة

فوق رغيف عراقي ساخن

مُطعم بالعسل

دائمًا، أنظر إلى ما فعلته يديك
الأصابع تتمايل كالسحر
فتشير لامرأة بارعة في الخيال
هل أنتهى يوم قيامتنا؟
أنتِ، مضيتِ إلى حيث البياض
ونحنُ، مضينا إلى حيث الشعر.

(4)
ها هي ألوانك

في ظهيرة تموزية

سقطت بين يديّ يومياتك عن (اللصوص والكلاب والندم)

كأن بصخرة سيزيف تهشم رأسي

لم نستطع حملها

فسقطنا معاً

وحُسمت الأسطورة

ها هي ألوانك

البرتقالي: حبك للملك حمورابي

الأزرق: دجلة في صباح باهر

الأبيض: حفيف الشجر قرب شباك غرفتك

الأسود: الكحلة الهاربة من الرصافة إلى جانب الكرخ

الرمادي: حسرة الشاعر علي بن الجهم على عيون المها

هي: تتهادى الهوينى على ضفاف ضفائرها

ماذا تقول اليدان المتصافحتان

في تلك الزاوية

أنت ضفة

تهمسين بلغة سومرية

لتلك الضفة

متى نلتقي؟

وباللغة ذاتها، في أقصى الزاوية تقولين

لرحيلك

أجهشت الزهور بالرحيق

يا اللـه

أيتها الألوان

أيتها الحدائق

أيتها الحقول

خذ المتيمة بحب الرافدين

نهى السومرية

بمنتهى الرفق

ففي صدرها لم يزل

فيض من الكلام

وفيض لا ينتهي من البكاء.

(5)
هاتي كل زهور العالم

نهى الراضي

بحسِّها المرهف

وإدراكها الحصيف

قالت لنا: أنا مسافرة إلى الله

فماذا تريدون عند عودتي؟

قلنا لها: هاتي كل زهور العالم

فبراثن الموت قد ظفرت بنا.

إشارات:

نهى الراضي: رسامة ونحاته وخبيرة آثار عراقية من مواليد بغداد 1941 ألتحقت أوائل الستينات بمعهد (شو سكول أوف آرت) بلندن، صدر لها كتاب بعنوان (يوميات بغداد) عن منشورات lumen الاسبانية/2003 والذي كتبته أصلاً باللغة الانكليزية، كما نُشر أيضاً في مجلة الناقد التي تصدر عن رياض نجيب الريس للكتب والنشر مترجماً تحت عنوان (يوميات اللصوص والكلاب) توفيت عام 2004 في بيروت.

2ـ إشارة إلى قصيدة الشاعر علي بن الجهم المشهورة

3ـ الشاعر الألماني هاينريش هايني ترجمة عبدالمعين الملوحي

ايلول 2004 ـ آذار 2007

درس في الشعر

أن المعاني مطروحة في الطريق، لكن الشعر هو الذي لا يوجد ألا في الأعماق الساخنة

الجاحظ

وأخيراً أنتهى أمر القصيدة إلى ما كان يجب أن ينتهي إليه الشاعر

وها هي قصائده بإزائنا تتوالى قد تكون غريبة الشكل، لا بأس

فما كان الشاعر ليعني بالغرابة وما كان يكتب ليقال إنه شاعر. هل لكم أن تتصوروا أن شاعراً ما يستطيع أن يتصور الشعر ما هو وما هي كيفيته دون أن يرى ما لا يُرى؟ لماذا إذن لم ينبئكم هذا الشاعر أو ذاك فيما مضى بنبوءات اليوم؟ من أجل ذلك لن أكترث في قادم الأيام بأية نبوءة قد تأتي، قد يسأل القارىء وتراني أسأل معه: ما الذي يحملنا على كتابة الشعر؟ هل حقاً أن صوت

الشاعر هو كلام محكوم بالصوت نفسه الذي يحكم الأصوات الأخرى؟ يوهمنا الفلكي بقدرته على التنبؤ، قد يفهم من هذا الكلام إعادة نظر تصل بالفلكي إلى إدراك حقيقة معنى ما سيحدث والشاعر لا يكتب حواراً بل كلاماً مع النفس، أي كلاماً داخلياً كاشفاً له غرابة الأشياء، إنه ينقل وهماً ويوهمنا أيضاً بأن ما يمكن أن يكون حواراً مع الحياة هو حوار قائم بين الشعر والوهم، لو كان الشاعر لا يريد أن يؤمن بالنبوءات لما طلب المعرفة من أصحابها، أليس في هذا دليل على إيمانه بالنبوءة؟ يقول الشاعر: ورجعت بخفي حنين لأن الشعر لم يجب على سؤال مما سألته إنما أشار في وضوح إلى أسئلة أخرى أعني، مصائب أخرى فادحة أليمة. الشاعر والقصيدة يتماهيان في إتقان اللغة أو الحرف وصرامة القول وأحياناً في طراوته.

دهشة النسيان

حينما أنظر لأيامنا وتجربتنا معًا أتساءل مع نفسي: أي الأيام كانت الأكثر مرارة، أي التجارب كانت الأكثر وجعًا؟ أيها الشاعر، المعنى الذي يفوح في المحنة ويزدهر في الدهشة سيهرب من النافذة، ها هي كلماتي تموء خلف المعنى وتتساءل: لماذا تتحاشى الاستعارات؟ ها أنت تضرب طوقًا من حديد العزلة، لِم كل هذا الحذر؟ لقد جردتنا الحروب من كل شئ ولهذا سيبقى صمتك حربًا متواصلة قد تجردنا مما بقيّ في جعبتنا من ذكريات، هل سنتحايل على الذاكرة؟ لِمَ لا نؤثثها من جديد؟ ها هو خروجنا الدرامي من وطن لا يبتكر سوى أساليبًا متطورة للقتل والاهمال والنسيان والجحود، لم نحمل معنا في خروجنا سوى ذاكرة مثقلة بالموت، ما جدوى خروجنا؟ هل هو البحث عن مكان للنسيان؟ إلى أين سنتجه؟ الأتجاهات خائنة، كم رحلة سنقطع في اللامكان؟ (لقد مات جالينوس في طبه وعاش راعي الضأن في جهله) بخروجنا لم نترك للأوغاد سوى متعة

التباهي بفتوحاتهم الوهمية، وكأن البلاد فريسة تتناوب عليها الوحوش، كيف نتخلص من الطغاة؟ فمتعة التدمير هي واحدة لا شريك لها، لا أحاول تبسيط حالتنا السريالية لأنني لا أنطلق من بساطة التجربة أو سذاجة الأستنتاحات ولا من انصاف الحلول، هل أصبحنا أمة فائضة عن الحاجة؟ مع اهتلال (الفجر) النيساني أكتشف العراقي أنه مواطن بلا وطن وقد توهم تحت ملابسات الفوضى أن التغير لم يكن أكثر من سقوط التمثال، هذا التمثال الذي يشبه غولاً سحرياً ينحت الحياة والموت بمزاجه الذي كان يغطي ملامحهم البشرية وينشر ليلاً مديداً يلازمهم كالظل، العراق: ائتزر سروال ذكرياته ومضى فقد أصيب بشيخوخة مبكرة قفزت على جميع مراحل العمر ليجد نفسه مسجى على الوهم دون حراك، من سيُعيد إلى روحه الحبور؟.

إشارة:

جالينوس هو الطبيب الروماني (151 - 201 م) ورد على لسان المتنبي في بيت شعري أشهر من أن يشار اليه مع بعض التحوير لخدمة الغرض الذي اردته حيث أبقيت راعي الضأن حياً وأشبعت جالينوس موتًا والبيت هو (يموت راعي الضأن في جهله ميتة جالينوس في طبه) .

رئة واحدة تكفي

إلى غائب طعمة فرمان

حين أنفض المعزون

وغادروا مقبرة توويه كوروفا

استفاق السيد غائب

يتحسس وحشته

ويلملم أوراق روايته الضائعة

حالماً بالعودة إلى بغداد

يا غائب

عدْ لقبرك

الطريق إلى بغداد موصدة

وأنت قد وطنتك المحن

أمسيت شيخاً

يا غائباً

وأنت في غربتك الأبدية

تطل من شباكها على العراق

تقول في سرك

لقد أفسدوا هواء العاصمة

وجزوا نخل الحلــــــة

ثم لاذ الجيران بالـصمــت

ورئة واحــــــــدة

لــم تعــد تكفــي

اشارة:

توويه كوروفا هي المقبرة التي دفن فيها الروائي العراقي غائب طعمة فرمان في الاتحاد السوفيتي السابق.

شاعر نائم في بطن الحوت

يحدث أن الشاعر يلجأ إلى بطن الحوت للهروب من المأزق، يرفض أن يكذب أو يتنصل ويقول لنا: أنا مازلت أطفو في إصرار مثل حوت متعفن امتلأت أمعاؤه بمخزون هائل من الهواء الملوث والكلام الممل وأمنيات عديمة الجدوى. لكن، مازالتا عيناي مفتوحتين تجوبان المحيط على مدى البصر، مازالتا يداي مرفوعتين تُصليان من أجل الشعراء الذين لا تقوم الكلمات بخداعهم، إن الشيطان نفسه لم يقم بالتضليل أكثر مما تفعله الكلمات ولهذا سيبقى الشاعر نائماً في بطن الحوت
.

صورة الأب في غيابه

(1)

كفٌّ تحمرُ خبز الفطور قبيل الشروق
وادعًا وجهها كان رغم ارتعاش اللهيب على خدها
رغم رقص دموع الدخان بمقلتها
لا يزال النعاسُ يراودُ عينيَّ حين هبطتُ من السطح
قُلْ لي بربِّكَ ما سرُّ نوم السطوح ولو في الشتاء؟

ولمحت أبي وابتسامتهُ وعروق ذراعيهِ

والشيبَ يصرخُ عند صدغيهِ والغضون تعانقُ عينيهِ

كان أبي وهو يحمل أسرارَ عِطرِ التُرابِ المهيض بعنفٍ خفيٍّ من الحرثِ عند نزول المطر

ومتى يَشْرَئبُّ سُهيْلٌ ويوم غياب الثريا

ومتى تهجرُ الماءَ جاموسة الهور سَبْعَهْ

كان يقتعدُ الدَّكة النائمة وهو يُقعِدُ صينية الخبز، ملآى، على ركبتيه

أخوتي نصف دائرة والبخارُ يشعُّ من الخبز

ما أعذبَ الدفءَ؟

كنت أنُمُّ الوضوء وأشفقت من أن تُباغتني الشمس قبل الكلام

غير إني تلكأتُ

كان البخار يشعّ من الخبز مثل الغناء

فخشيتُ تسللَ برد الشتاء إلى الخبز والشاي والضَّحَكاتْ

يتضوعُ طيبُ أناملِ أمي

"تُفَرْقِعُ" قشرَ البَصلْ

أخوتي وأنا واقفون نُلدِّدُ أسناننا بالاطايب والنُّكَتِ العابرات

وصينية الخبز وضاحة مثل وجه أبي

رغم أن الطعام ثقيل وحرارته احرقت ركبتهِ.

(2)
صوتها أعاد إليّ الطمأنينة

إلى روح أمي

صوتكِ، يا لعذوبته المدهشة

كم كنت حريصاً على الإستجابة لتوسله

لا تتأخر بالعودة

أمي مترعة بحميميتها

لم أتخيل قطُّ أنه يمكن لي رؤية شيء أشد حميمية منها

وحين رحلت ذات مساء موحش

قلت لنفسي: ما الذي تبقى لي من الحياة؟

زهوها بيّ يدفعني للبكاء غيظاً على الوسادة

كانت تردد دائماً: لقد أوهمت نفسك بالبلاد ولن تجدي غير الندم

حتى وجدت نفسي مقرفصاً بالحنين

يا أمي، لم يعد ينفعنا الحنين ولو كعزاء

مازلتُ، كلّ يومٍ

باكراً أصحو

أسعى نحو جبينكِ كالطفل التائه

مفترشاً كل حماقاتي

معترفاً إنّي مصدرَ حُزنِك

سيرة مبتسرة للفتيت المبعثَر

كيف نمحو من مخيلتنا طيف الطغاة

(1)

توطئة

عندما لم يذكر أحدٌ وردةٍ،
آثرتُ الوقوفَ على الشراسة فيها،
وتركُ ما للحربِ للأوغاد
حاولتُ اختراقَ جدران الأيام،،
فسالتْ وردهُ على خديَّ دمعة
وعلى ألوان ـ عَلَم بلادي ـ دماً
ما لهذا الفتيتُ المُبعثَر، يُبعثر ذاكرتي، يُحيلها مدخنةً؟
وأنتِ في ضيق أنفاسكِ، تسترجعين الموتى

قاسمُ، ملطخاً بألوانهِ، .
عبدالواحد، متشحاً بهزائمهِ، .
وسعدي، ملوحاً بمؤخرته،.. لمن؟؟ .
ها أنا قد أرخيتُ في جوفِ الهزيمةِ ما تبقى من ستائري
ثم نمتُ،
لا أحتاج ليقظةٍ

(2)

الفتيت

أيّها المقلّشُ بالضربات يا وطني!
ما الذي سيجيءُ من السماء؟
موتٌ جديدٌ، مطرٌ أسودٌ
وردة
ها هو حزنكِ المترهل،
لو تصبرين.. لكنتِ تحدثتِ إلى الجلمودِ وتحديتهِ
أما أنت.. يا فتيتًا مبعثراً،
فليس هناك سوى،
ليل طويل / ملامح باردة
ووطن... يلمُ يديه كي لا تطاله...؟

(3)
الطفولة

كنّا صغاراً نتفيّأ نخلة بيتنا،
ونسيّجَ طفولتنا بالأحلام،
وكانت مدارسنا
وأمهاتنا
ولكن لأيِّ حربٍ ستأخذنا المواسم.

(4)
نزهةٌ مع المتبقي من الفتيت

أيها الجنرال،
هذه حربٌ أم نزهة؟
كم مرة نحاورُ الرصاصة؟
كم ستحاورنا هي / الأزمة؟
كم مرة سيغازلنا ـ عنوةً ـ اللونُ الكاكي؟
كم مرة سننتحبُ؟
كم مرة تُفرقنا الوحول؟

خاتمة

لا معنى للسؤال
أو
الذهـــــول

إشارات
*الفتيت المبعثر: رواية للكاتب محسن الرملي
*وردة، قاسم، عبدالواحد و سعدي، هم من شخصيات الرواية

ما الذي فعلته اللغة؟

إلى اسامة الشحماني

ما الذي فعلته اللغة حين وقعت في قبضة السجان؟

ماذا قالت المفردات؟

كيف ستصفُ لي تلك اللحظة؟

ما الذي كان يهمسه لك الشعر؟

هل أوجعتك القضبان مثلما أوجعك الحنين؟

ايّما غربة تلك التي قادتنا لها الأيام

ايّما محنة

لقد اسقطتنا اللغة مثلما اسقطتنا الطائرات

ما بين الحفر.

2014